墨彩桂岭

卢建明山水画作品选

广西美术出版社

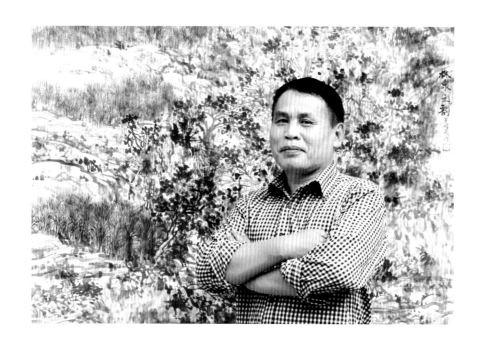

卢建明

男，瑶族，1960年10月生于广西上思县，籍贯广西都安瑶族自治县，1979年12月入伍，曾任南海舰队某水警区电影放映员，1986年7月毕业于广西艺术学院师范美术专业，现为广西美术家协会会员，钦州市美术家协会副主席兼秘书长，北部湾大学专任教师。

美术作品参展及获奖情况

1981年1月，作品《舰长的手艺》发表于《人民海军》

1987年8月，作品《出山》入选广西庆祝建军节美展

1987年11月，作品《红头线》入选广西青年美术作品展

1988年12月，作品《海边絮语》入选广西壮族自治区成立30周年美展，并发表于1989年第二期《广西文学》

1989年5月，作品《过冬节》参加全国首届中国风俗画大奖赛，获佳作奖，并在北京民族文化宫展出

1989年10月，作品《含苞待放》入选庆祝中华人民共和国成立40周年广西美术作品展

1991年1月，藏书票作品三幅入选广西首届藏书票展

1992年，作品《壮家姑娘》发表在《广西文学》第十一期

2001年7月，作品《右江洪流》入选庆祝建党80周年广西书画精品展

2008年12月，作品《桂岭翠浪》入选庆祝广西壮族自治区成立50周年美展，获优秀奖，并刊于本专题画册

2009年10月，作品《热浪北部湾》入选庆祝中华人民共和国成立60周年广西美术作品展，并刊于本专题画册

2011年11月，作品《愿景》入选纪念辛亥革命100周年广西政协书画作品展

2013年6月，作品《桂西印象》入选广西政协书画作品展，并被广西政协书画院收藏

前言

　　在广西的南部，山岭连绵，雄奇的十万大山横跨崇左、防城港和钦州三个地级市，蔚为壮观。亚热带的季风气候，使这片土地上的植物繁茂，勤劳的壮、瑶、京等各族儿女用辛勤的汗水耕耘着这片美丽的红土地。每当夏日来时，放眼望去，满坡遍岭的甘蔗地一片绿油油，令人心旷神怡，这就是我生长和工作的地方。这里的一山一水一草一木，都令我心情激荡，也是我创作灵感的无限来源。

　　多年来我一直在探索表现桂南地域性的山水画，这片土地上的甘蔗和葱茏的林木都各有其特点，它们是我创作的主要题材，也是我想要表达的主题，我知道要画好这些物象是有一定难度的，可研读的前人资料甚少，只能自己深入大自然去多观察多写生。经过反复的水墨练习及摸索，我觉得采用干湿结合的画法来处理效果是比较好的，即在作画时用干叠法画实，湿画法造虚的方法把物象的特征表现出来，且生动不呆滞。

　　在构图处理中，除传统山水画构图三远等法的应用，我还喜欢采用风景画的构图形式来表现，力求画面饱满，充满着张力。写意画追求的是墨色、笔法灵动多变，虚实相间。在作画时除墨色有浓淡之分外，我更喜欢用积墨法，以增加画面的厚重感。在形体的塑造上，强化点线面元素的应用，并以书写入画的理念表现对象，这是当代写意山水画家的共识，我也努力地去实践，用变化多端的线和随意潇洒的点去表现物象，追求"似与不似"的艺术效果。

　　画好画是一辈子要做的事，只有日复一日的勤奋才能画出好的作品。同时，家乡日新月异的变化也在敦促着我时常拿起画笔创作一幅幅美丽的家园画卷。

卢建明

2020 年 7 月 6 日

目 录

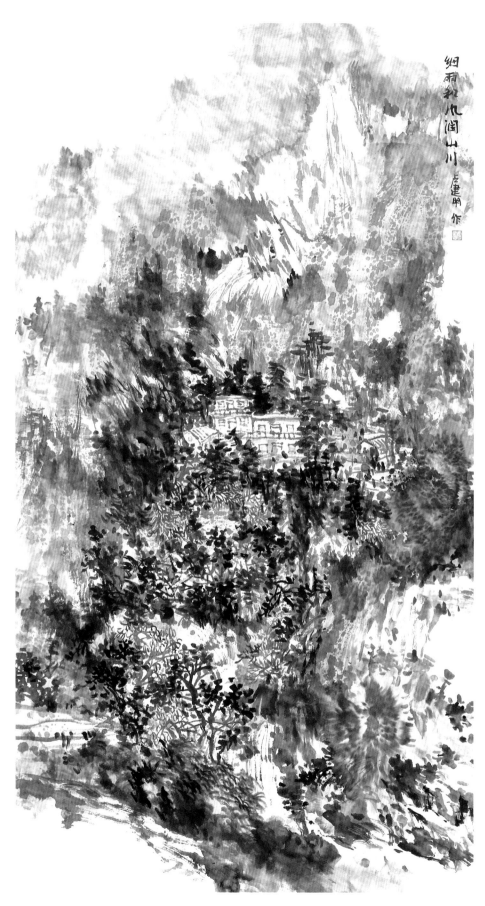

细雨和风润山川

180 cm × 97 cm

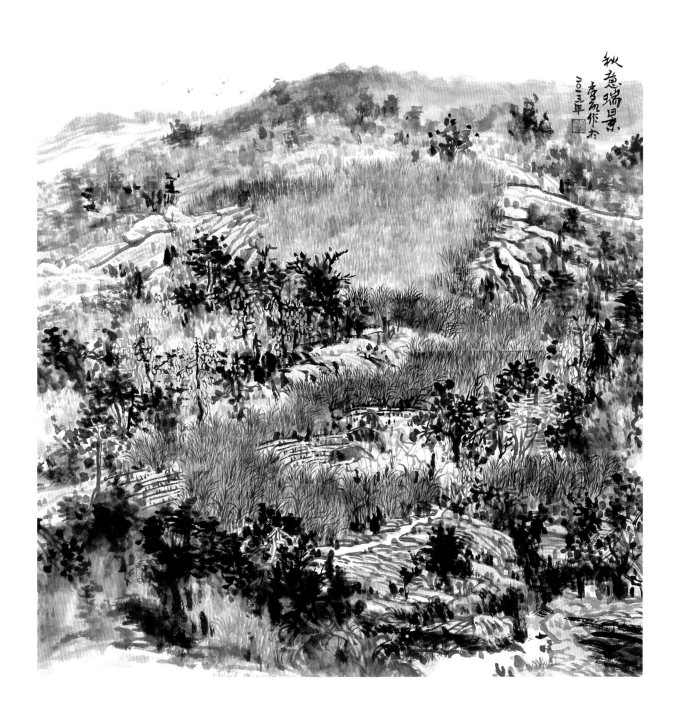

秋意瑞景

90 cm × 90 cm

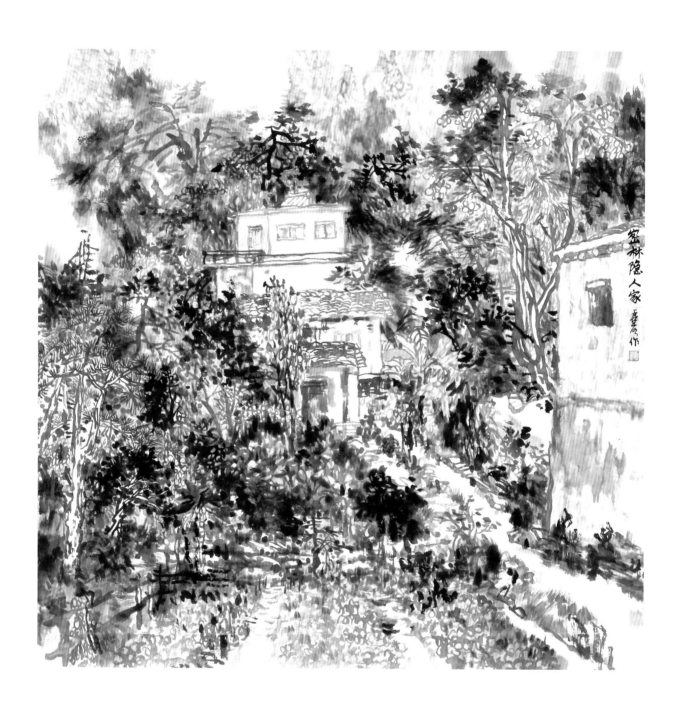

密林隐人家

90 cm × 90 cm

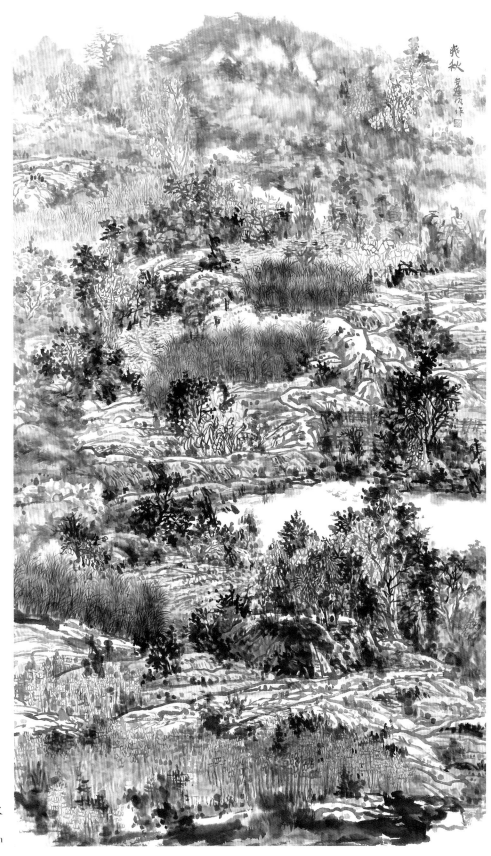

爽秋

210 cm × 129 cm

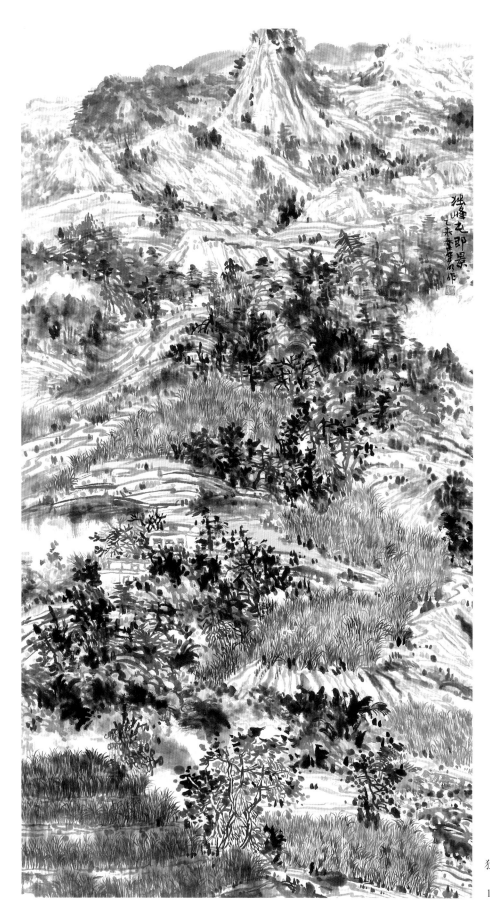

独峰屯即景

180 cm × 97 cm

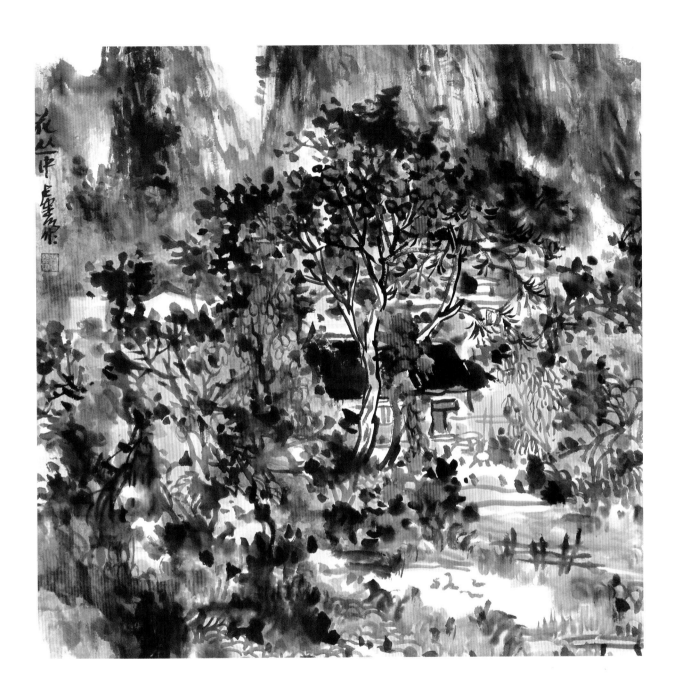

花丛中

90 cm × 90 cm

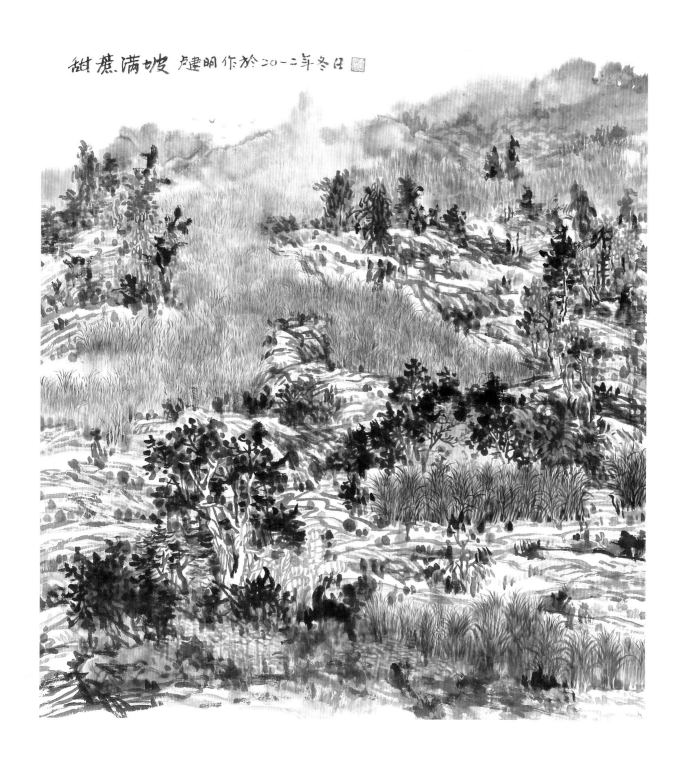

甜蔗满坡

90 cm × 90 cm

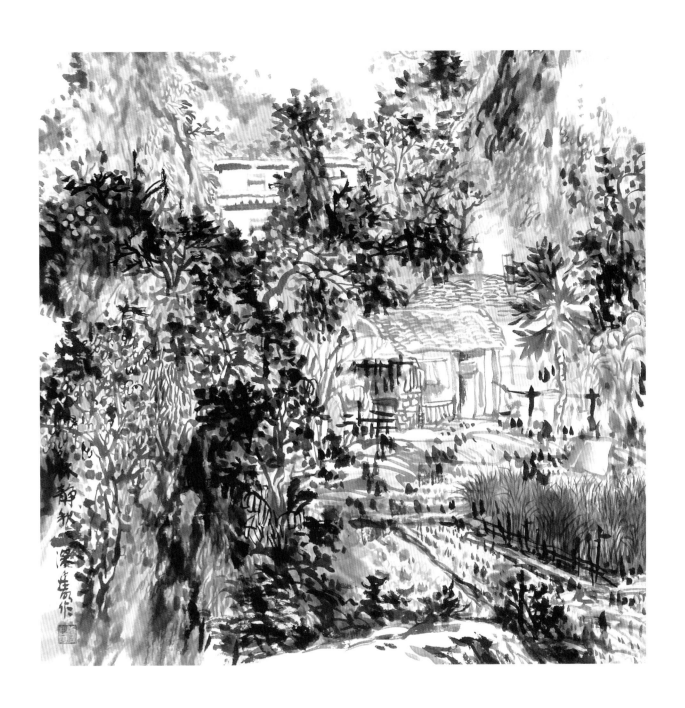

林静秋深（一）

68 cm × 68 cm

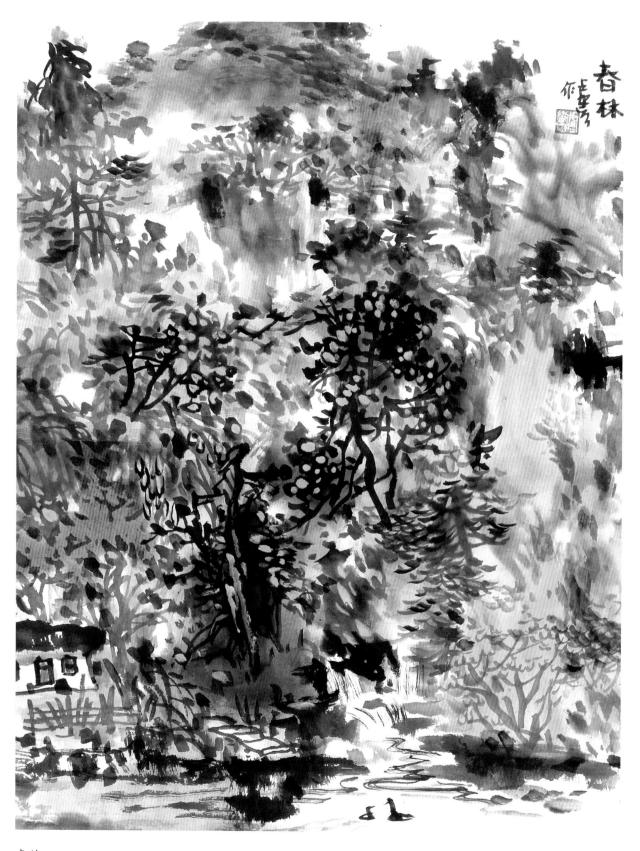

春林

180 cm × 97 cm

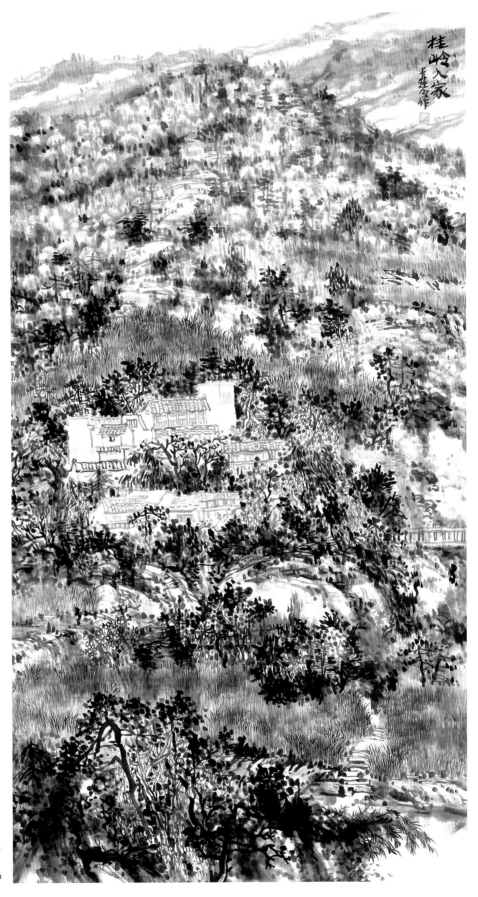

桂岭人家

180 cm × 97 cm

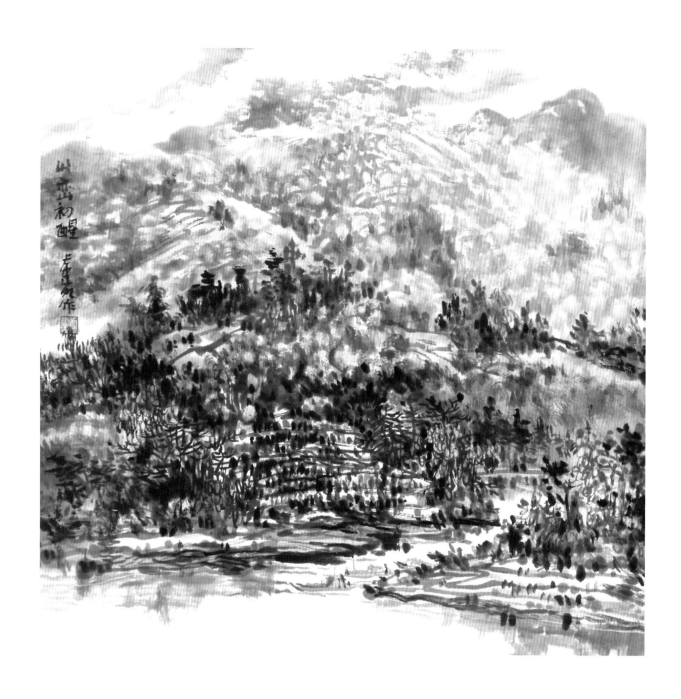

山峦初醒

68 cm × 68 cm

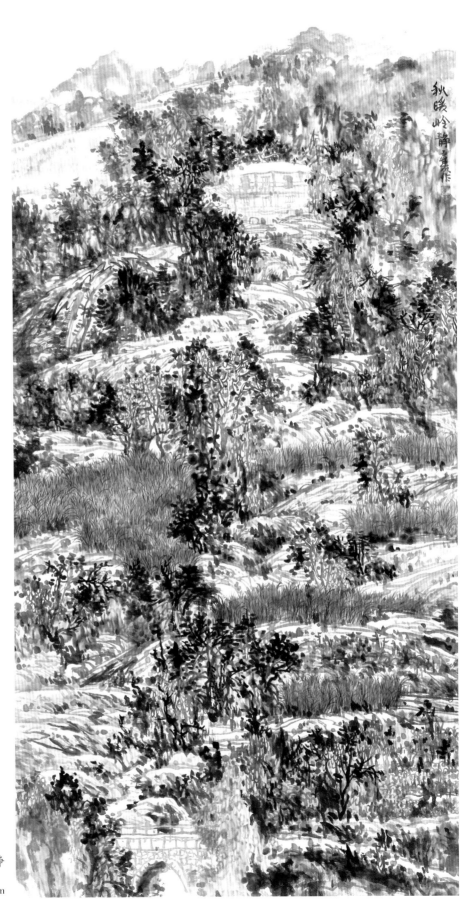

秋暖岭静

180 cm × 97 cm

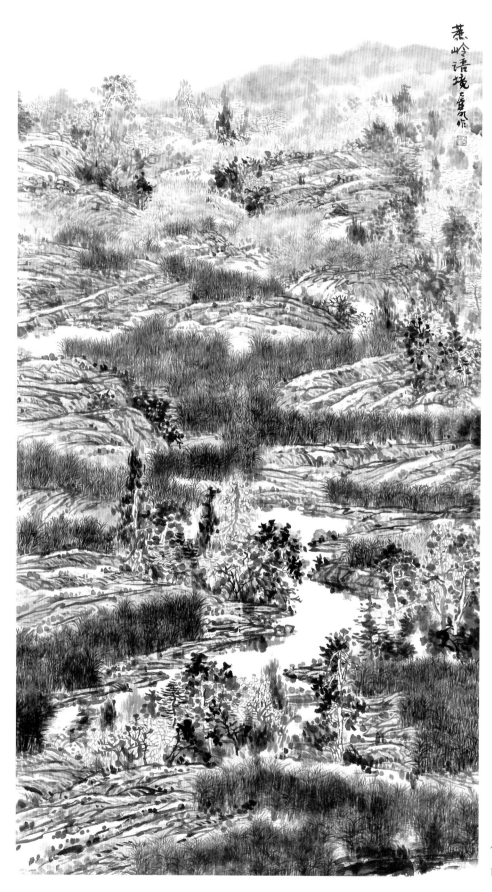

蔗岭语境

蔗岭语境
180 cm × 97 cm

18

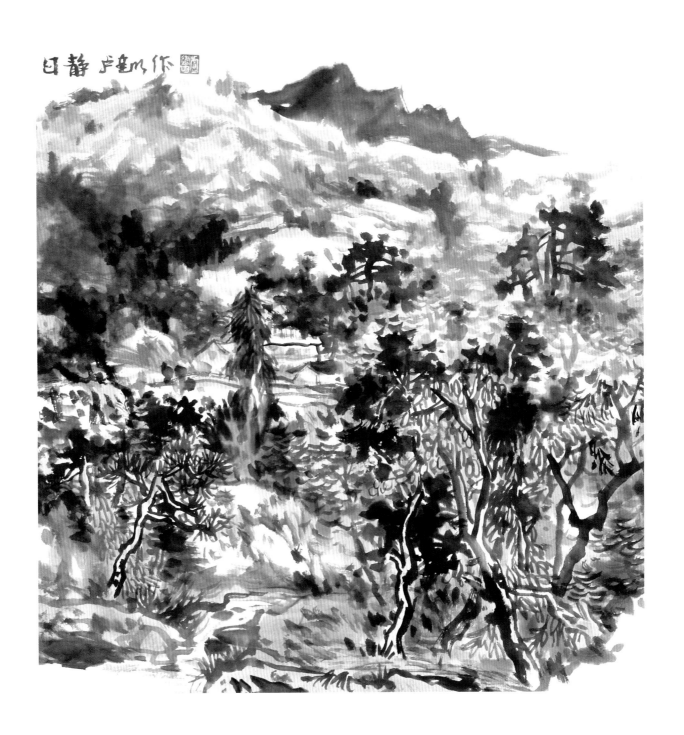

日静

90 cm × 90 cm

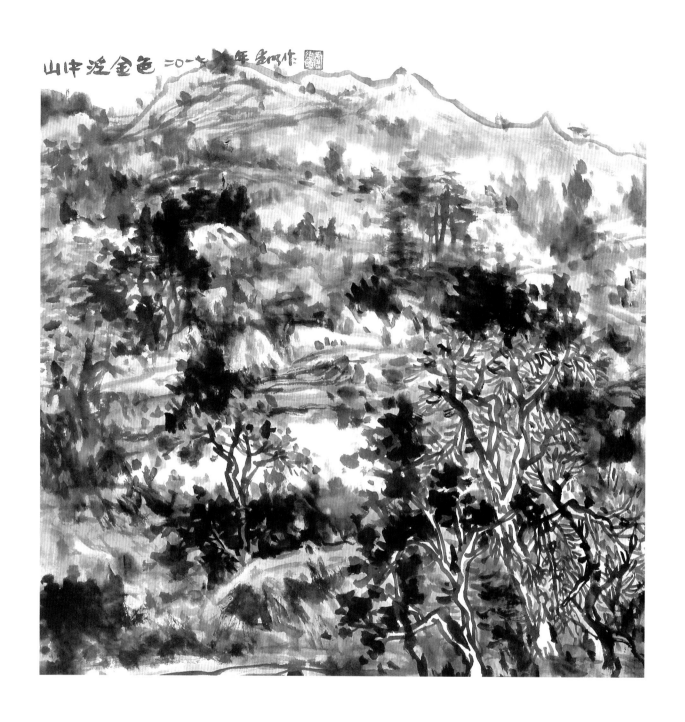

山中泛金色

90 cm × 90 cm

桂岭绕祥云 壁旭作

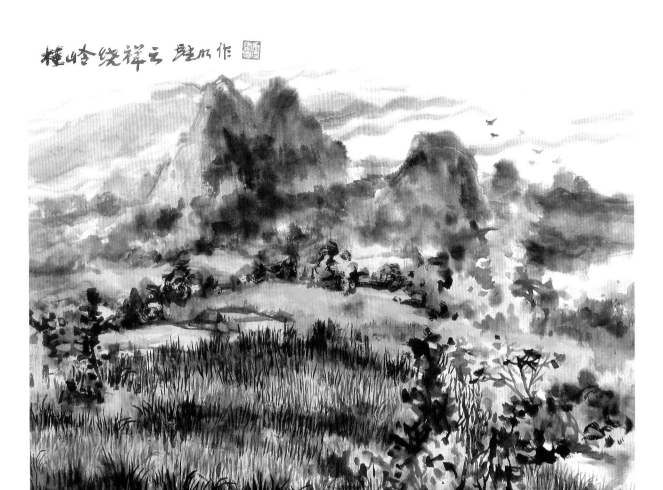

桂岭绕祥云

90 cm × 90 cm

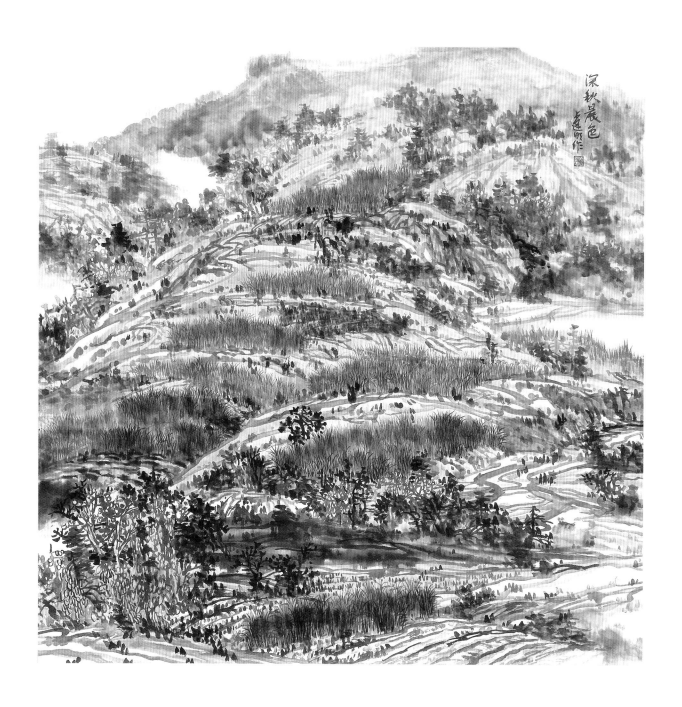

深秋晨色

90 cm × 90 cm

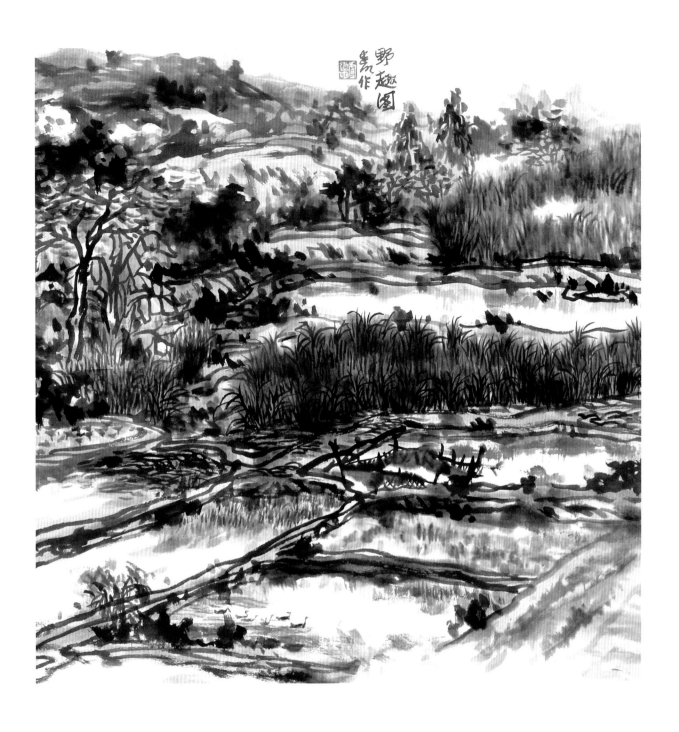

野趣图

90 cm × 90 cm

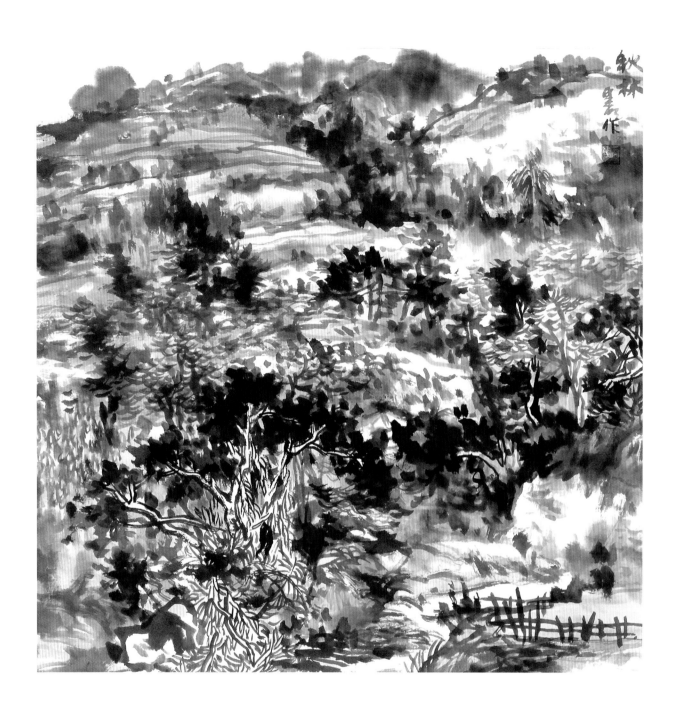

秋林

90 cm × 90 cm

桂西雷平秋色 二〇一七年建以作

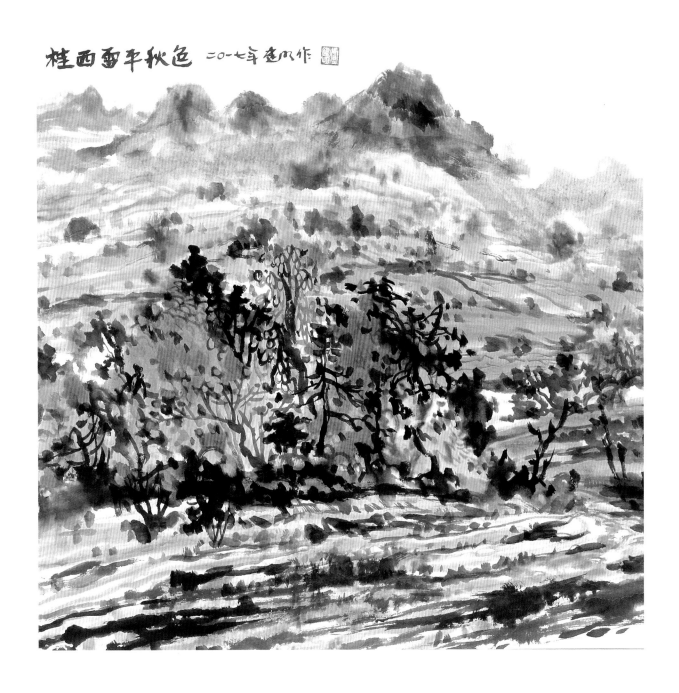

桂西雷平秋色

90 cm × 90 cm

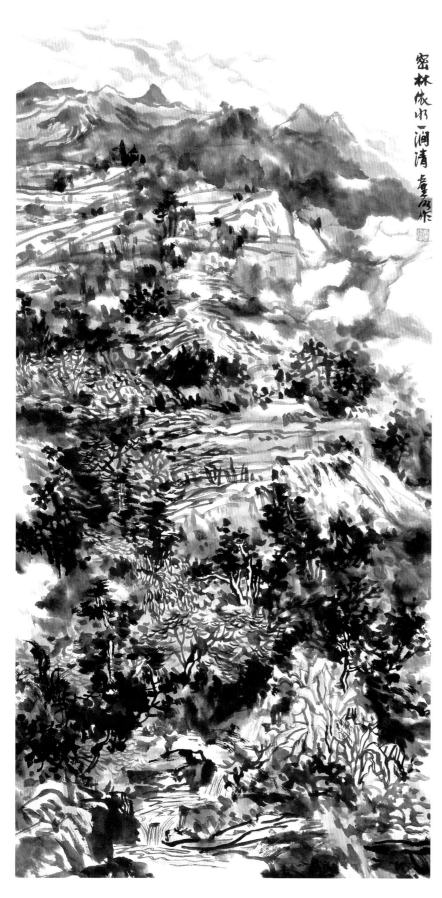

密林依水一涧清

138 cm × 69 cm

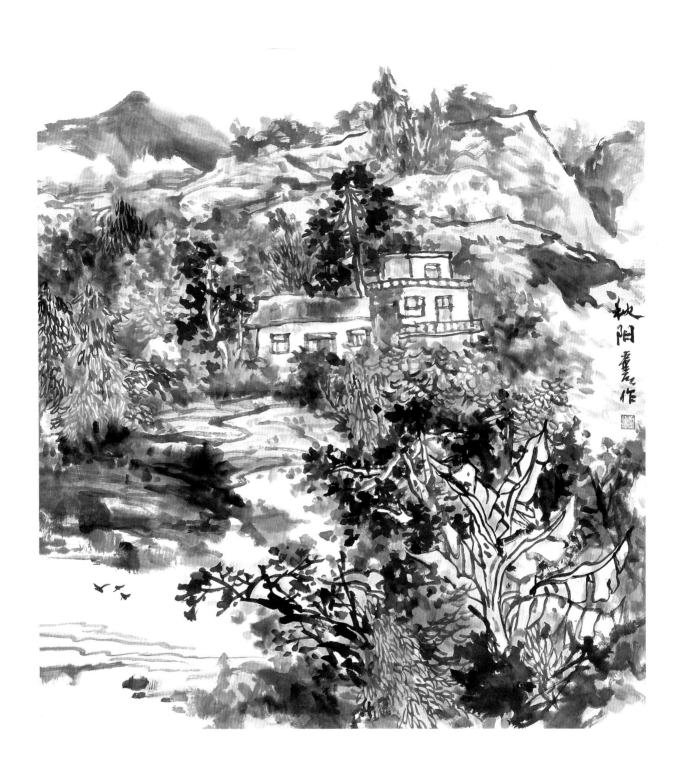

秋阳

90 cm × 90 cm

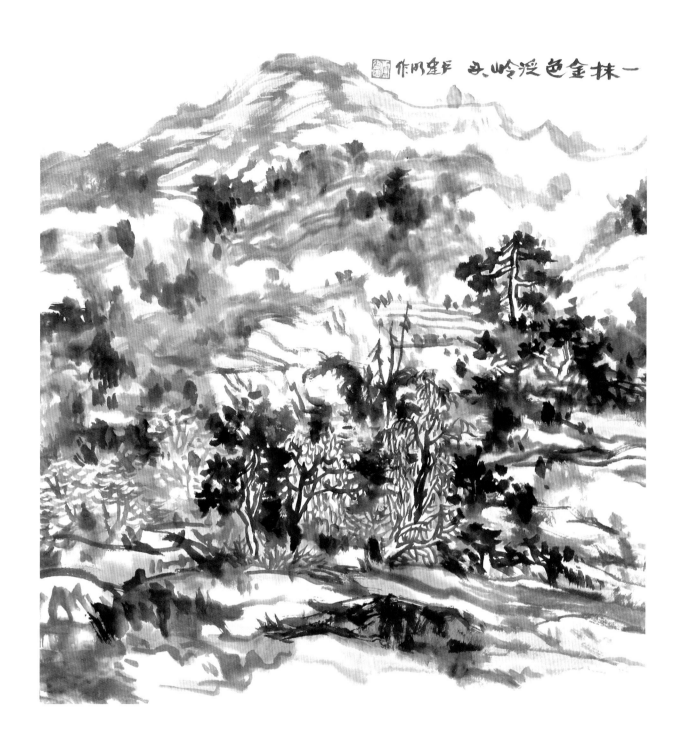

一抹金色泛岭头

90 cm × 90 cm

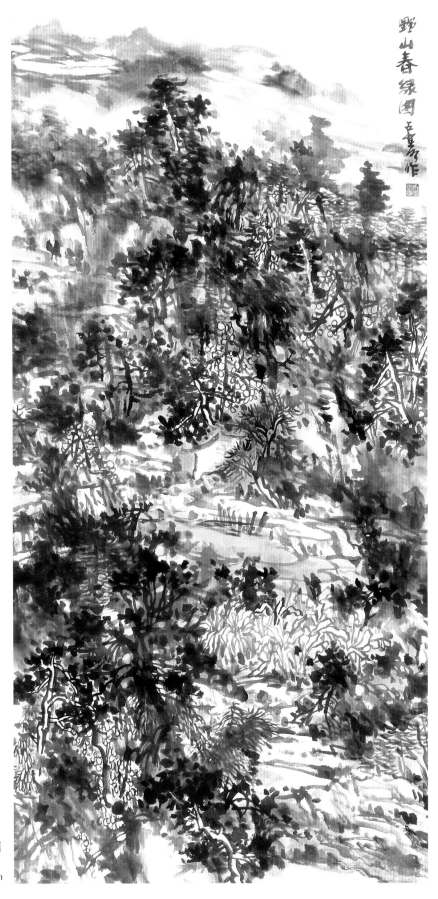

野山春绿图

138 cm × 69 cm

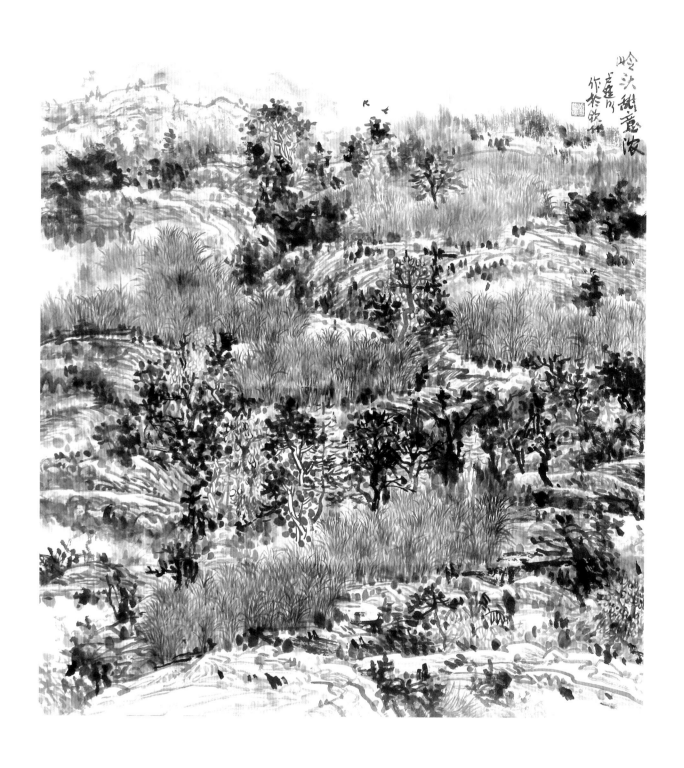

岭头甜意浓

68 cm × 68 cm

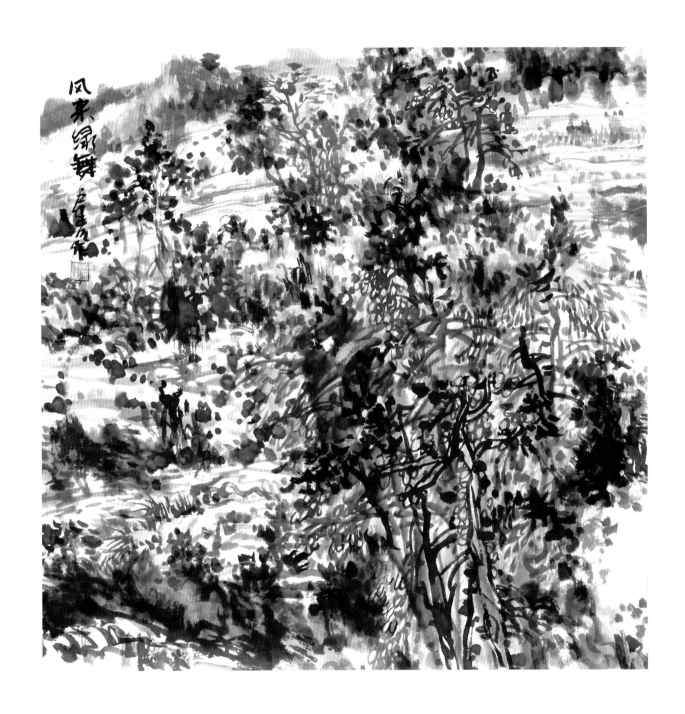

风来绿舞

68 cm × 68 cm

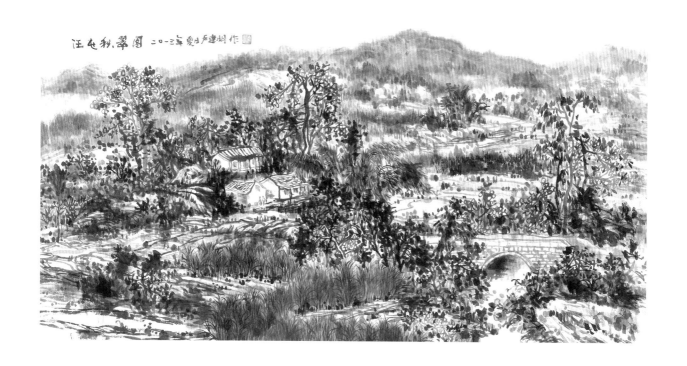

汪屯积翠图

69 cm × 138 cm

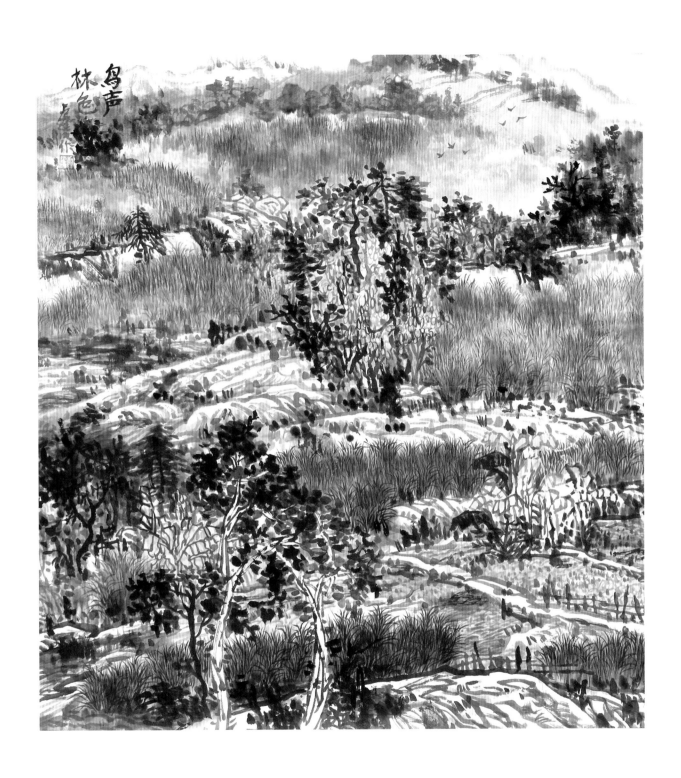

鸟声林色

68 cm × 68 cm

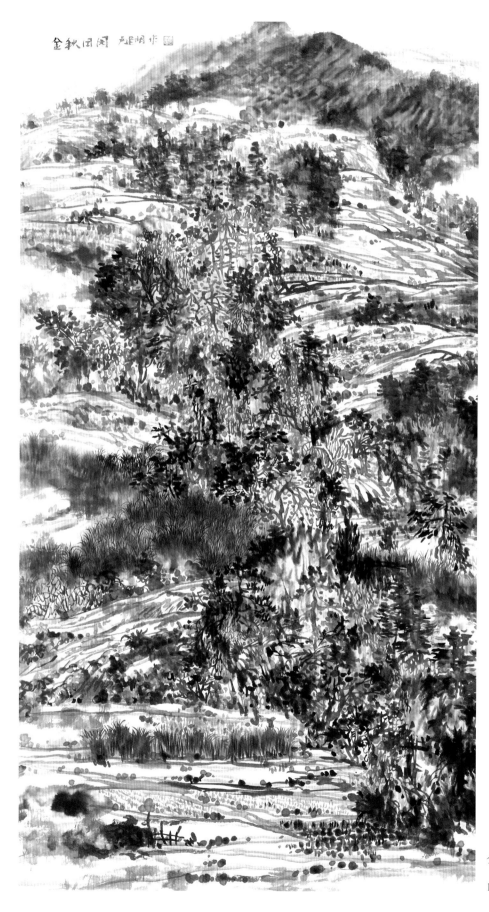

金秋田园

180 cm × 97 cm

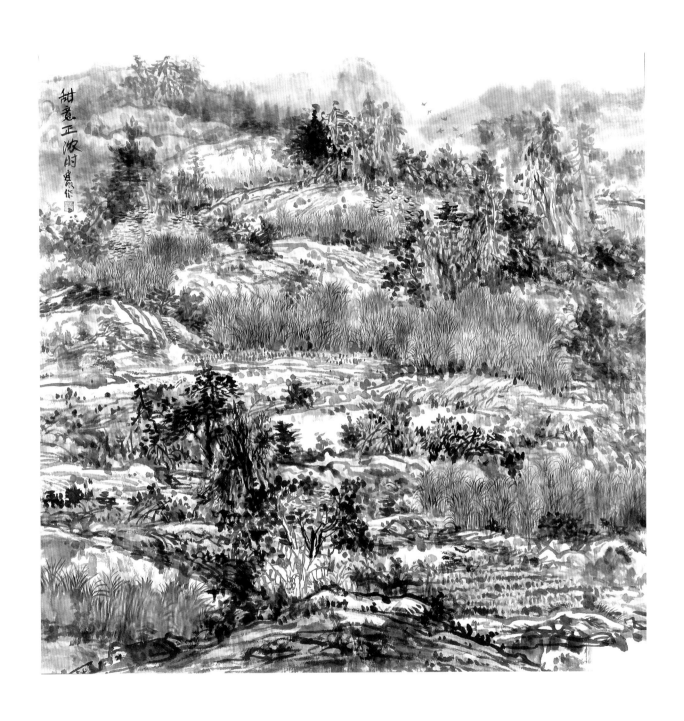

甜意正浓时

68 cm × 68 cm

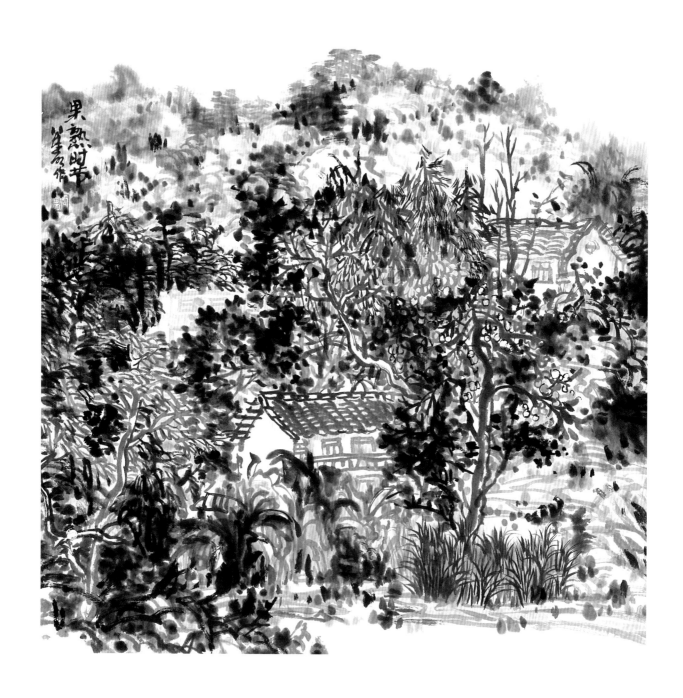

果熟时节

90 cm × 90 cm

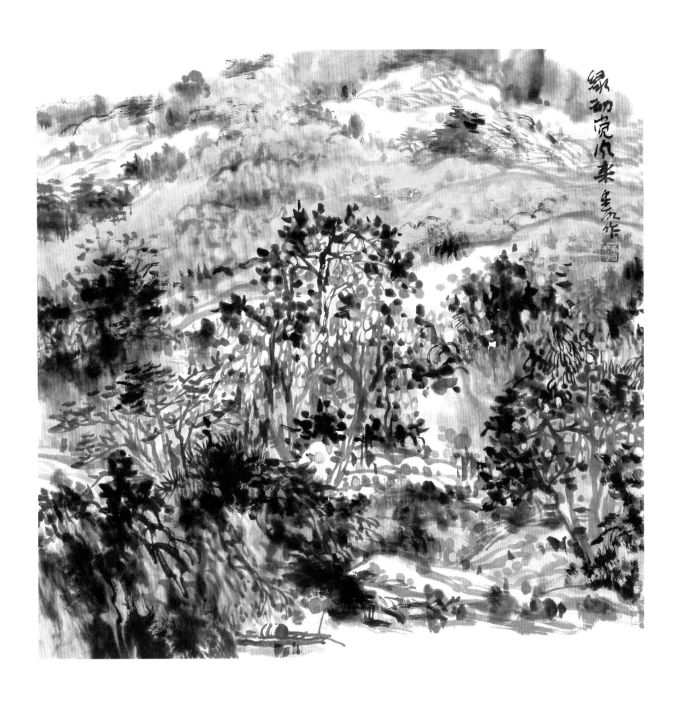

绿动觉风来

68 cm × 68 cm

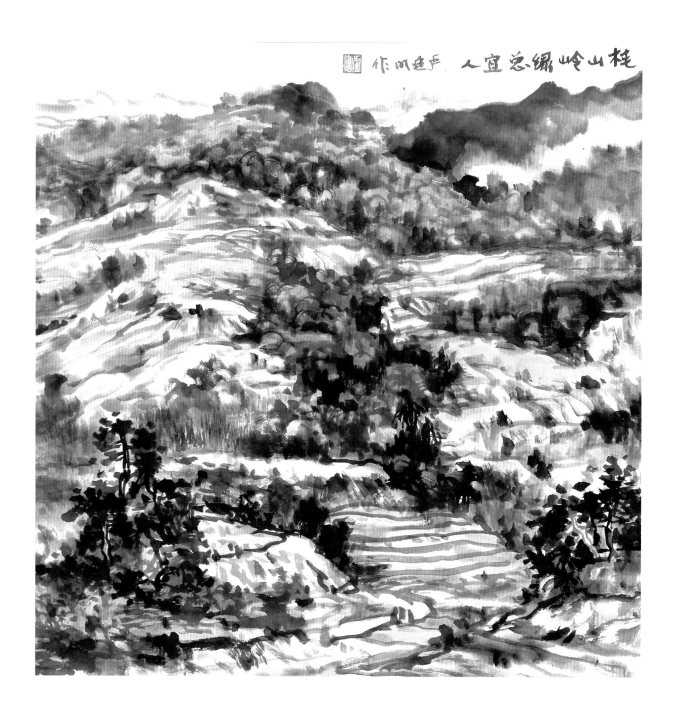

桂山岭绿总宜人

90 cm × 90 cm

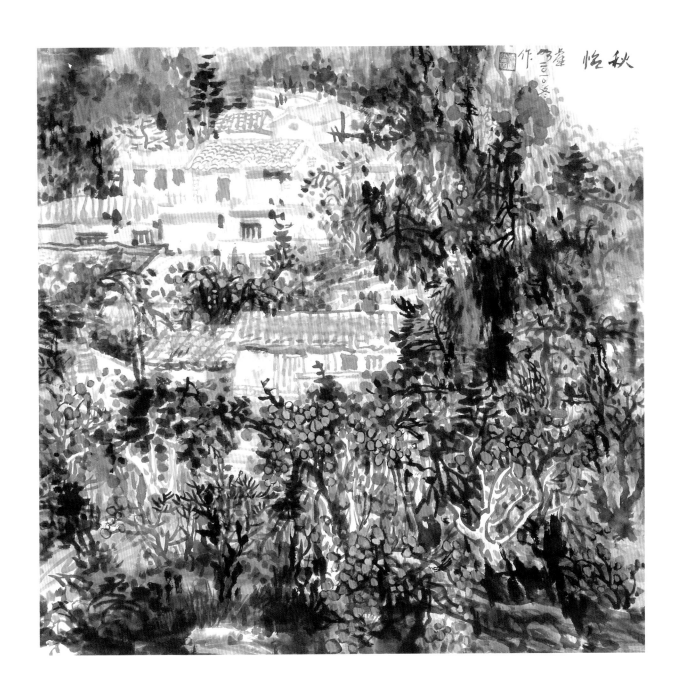

秋怡

68 cm × 68 cm

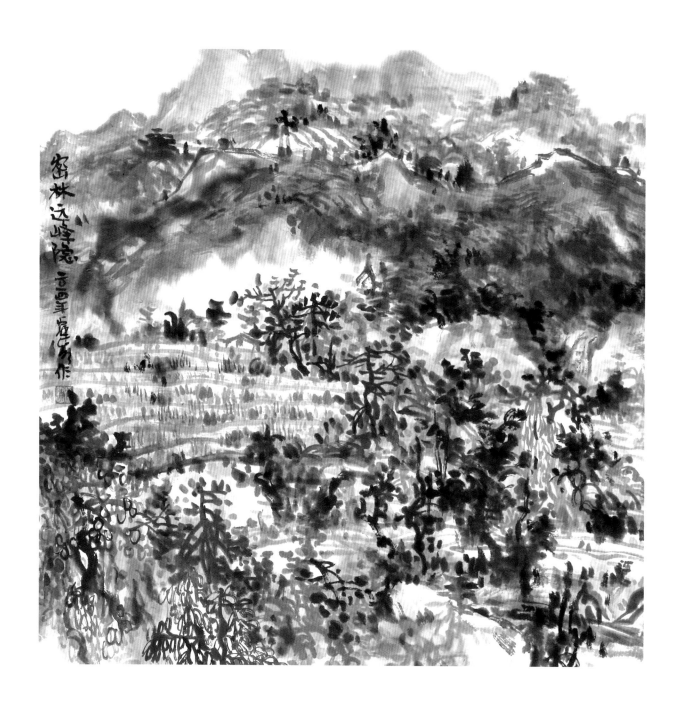

密林远峰隐

90 cm × 90 cm

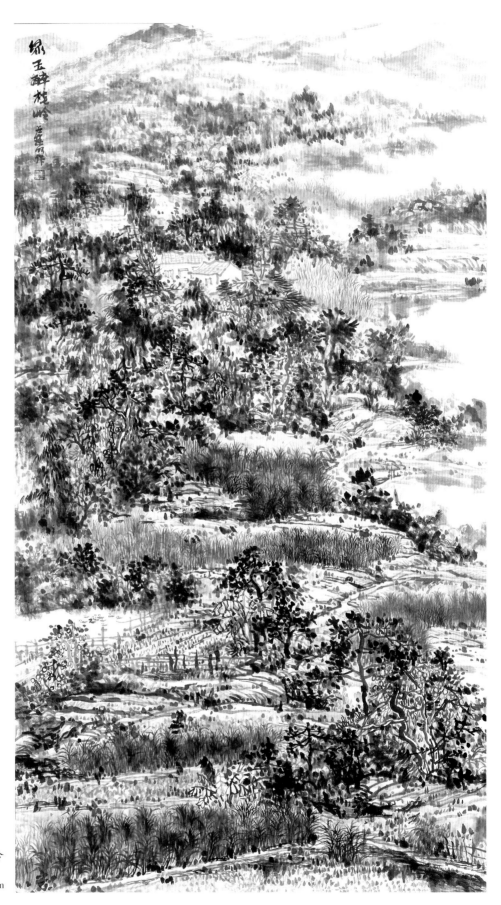

绿玉醉桂岭

180 cm×97 cm

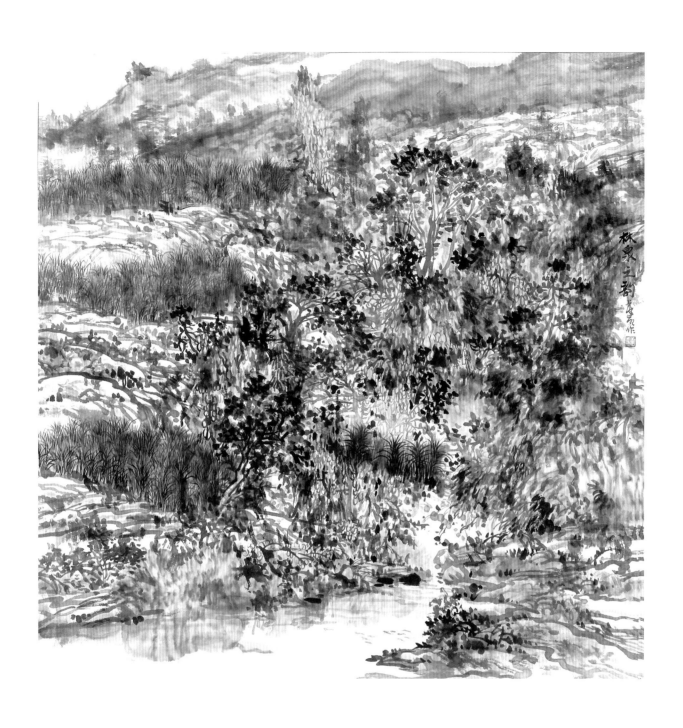

林泉之韵

90 cm × 90 cm

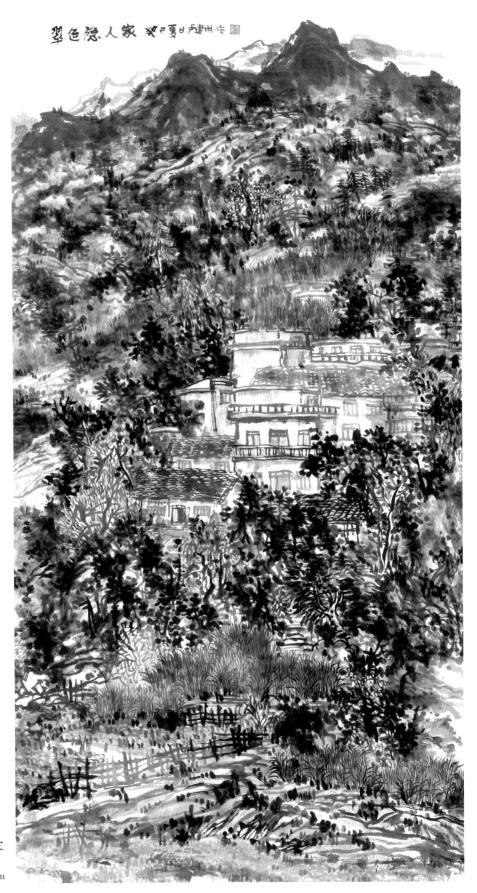

翠色隐人家

180 cm × 97 cm

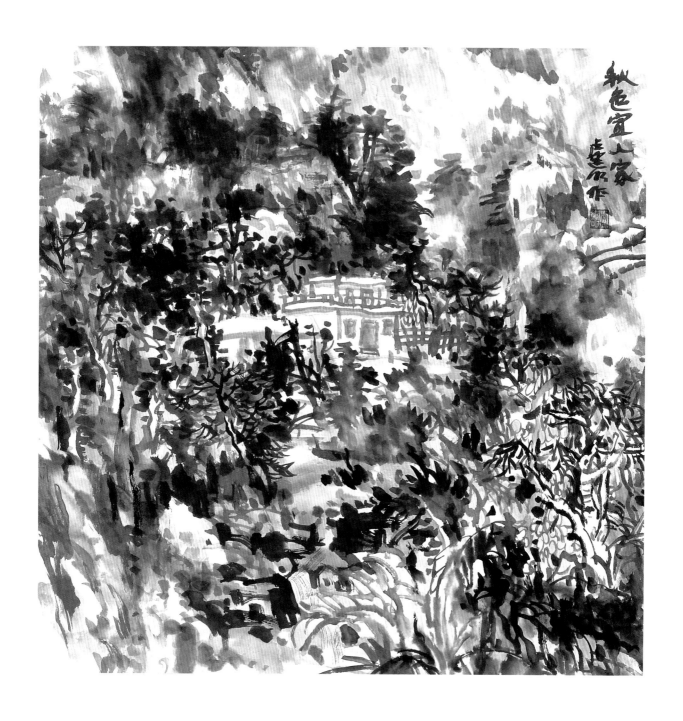

秋色宜人家

90 cm × 90 cm

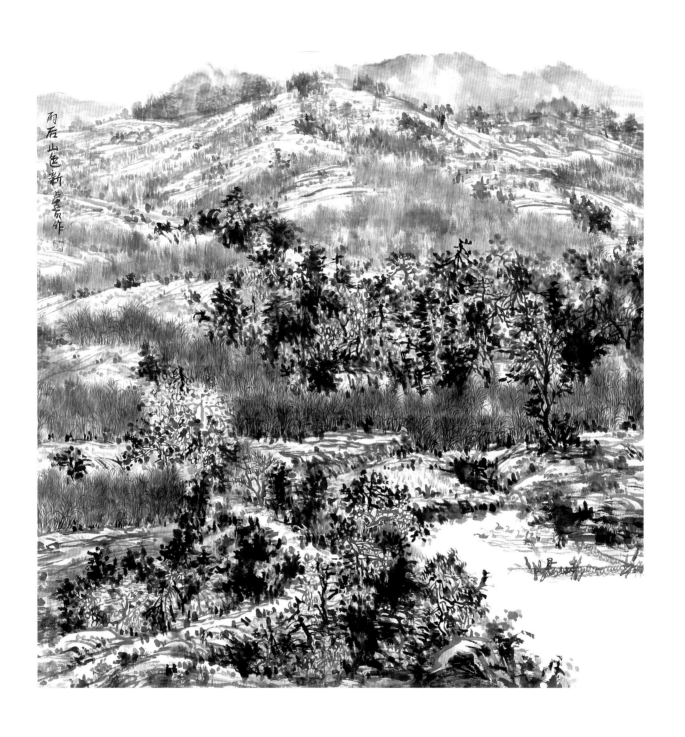

雨后山色新

90 cm × 90 cm

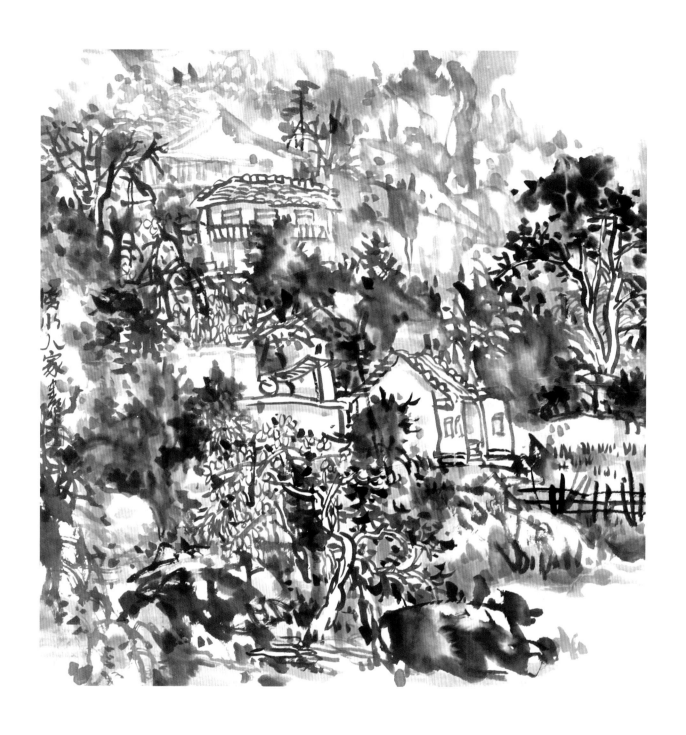

傍水人家

90 cm × 90 cm

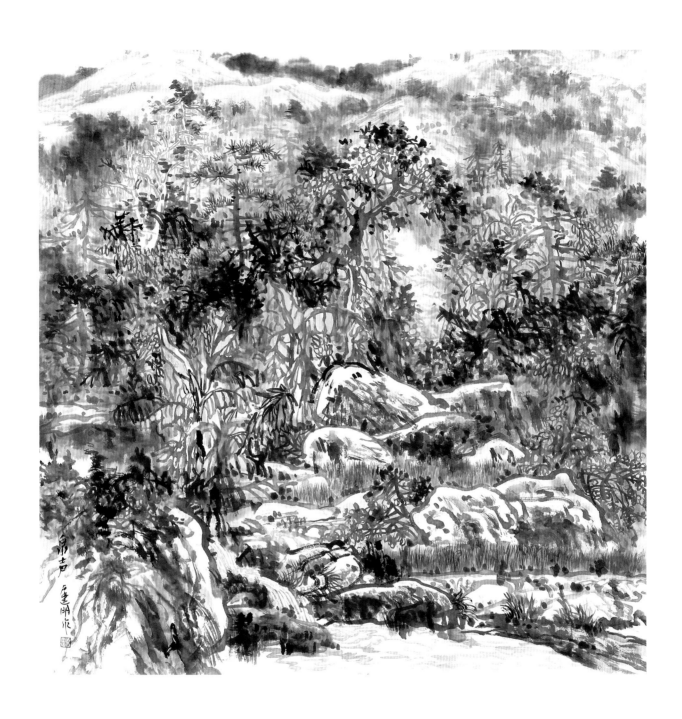

泉声

68 cm × 68 cm

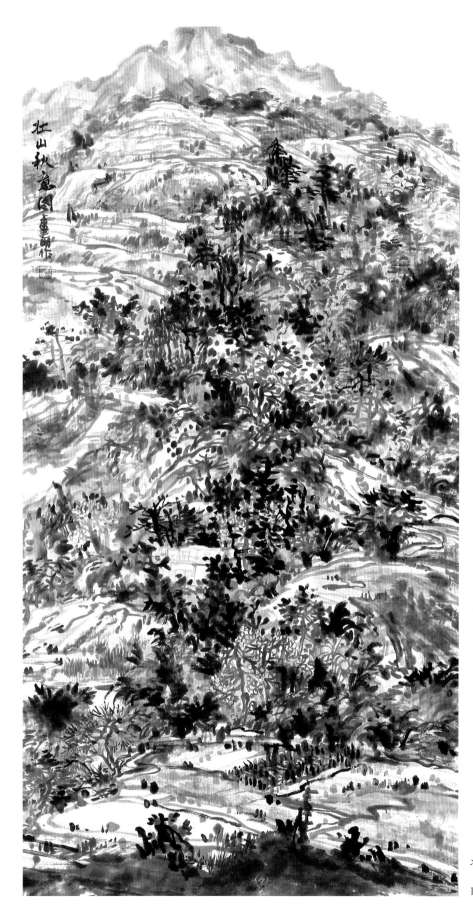

壮山秋意图

180 cm × 97 cm

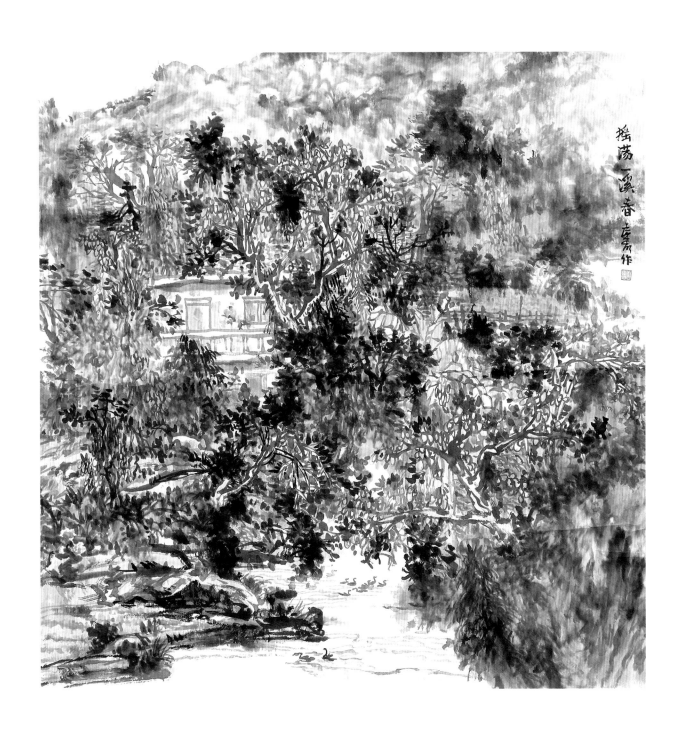

摇荡一溪春

90 cm × 90 cm

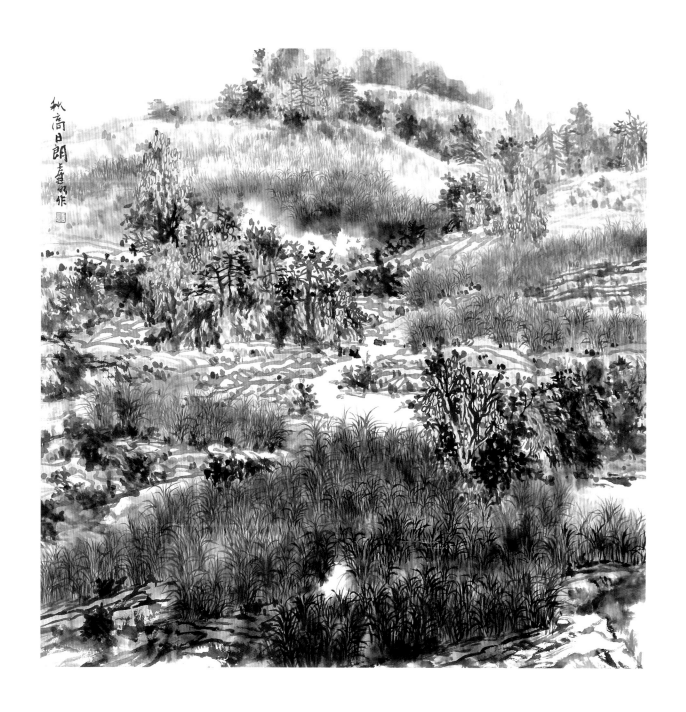

秋高日朗

90 cm × 90 cm

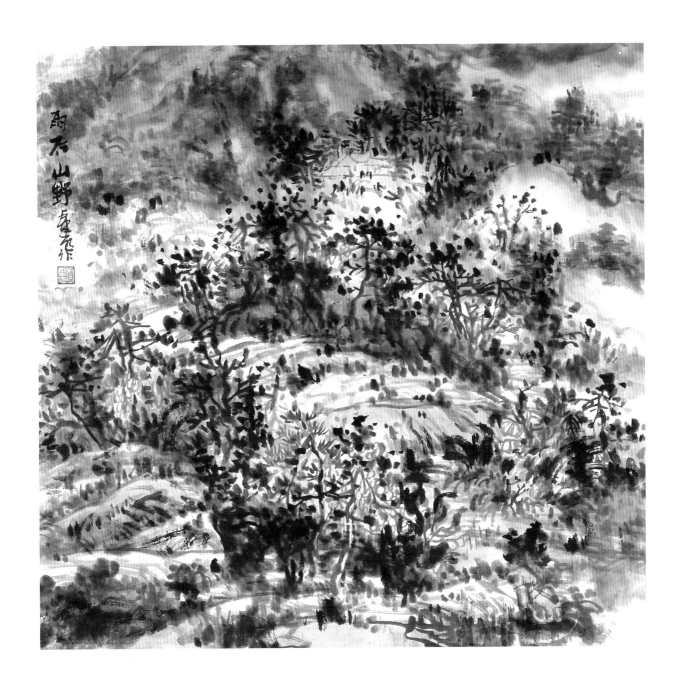

雨后山野

68 cm × 68 cm

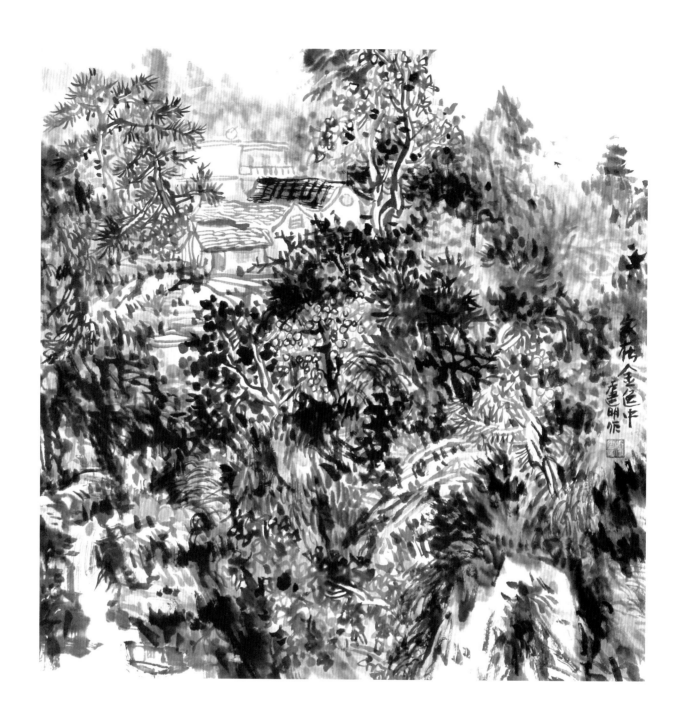

家在金色中

68 cm × 68 cm

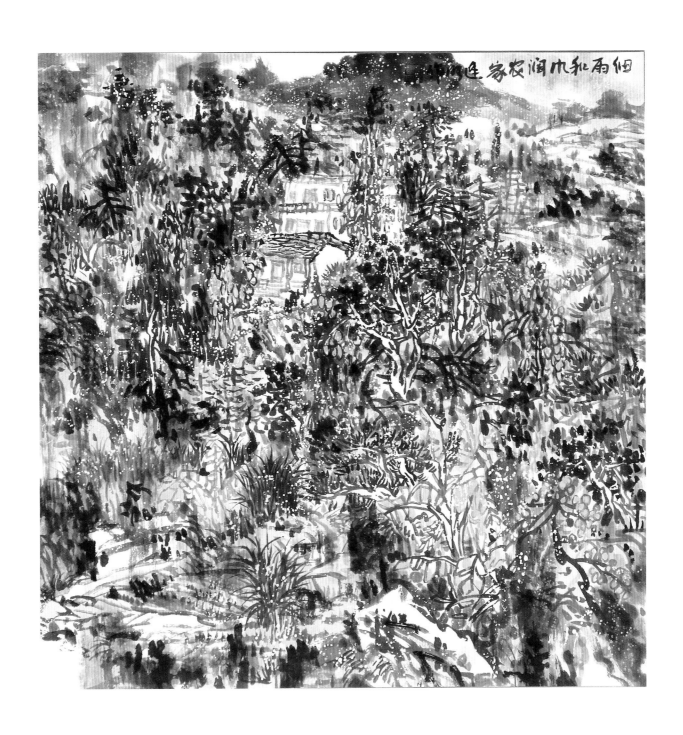

细雨和风润农家

68 cm × 68 cm

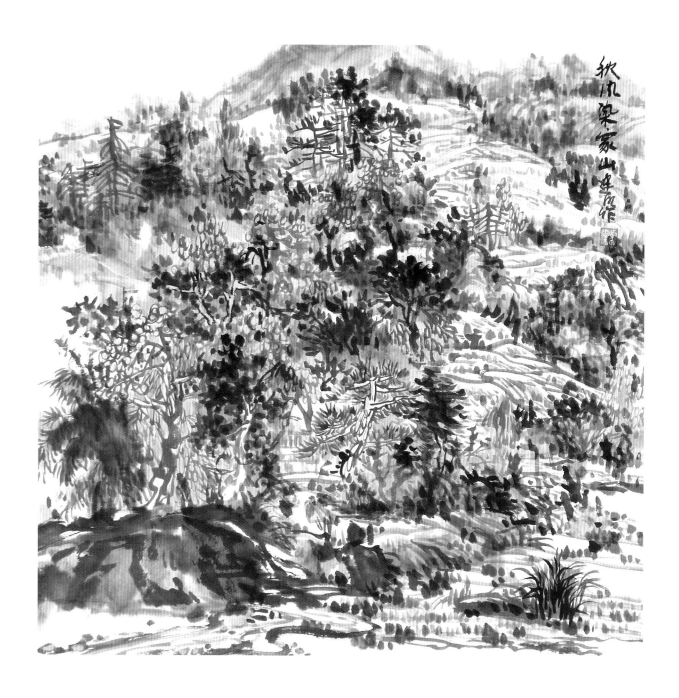

秋风染家山

90 cm × 90 cm

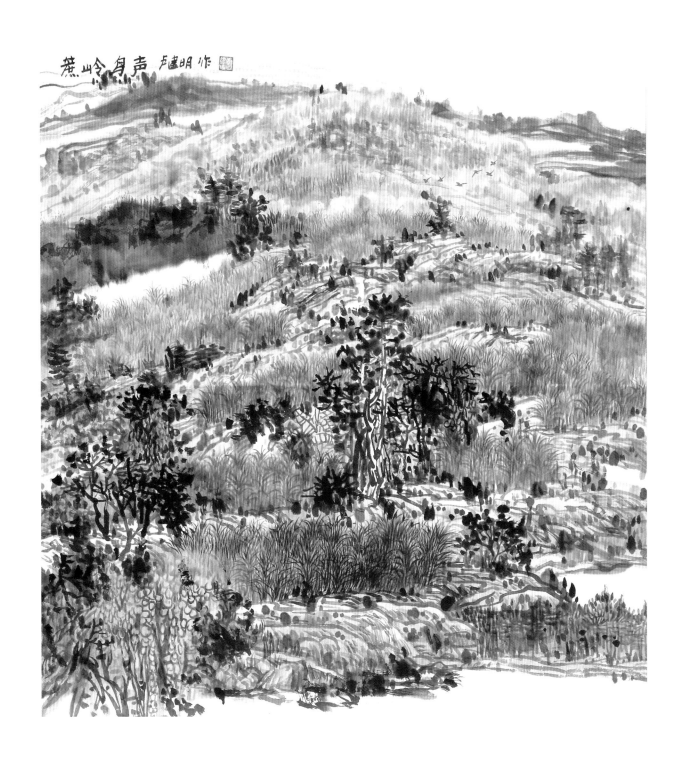

蔗岭鸟声　卢建明作

蔗岭鸟声

68 cm × 68 cm

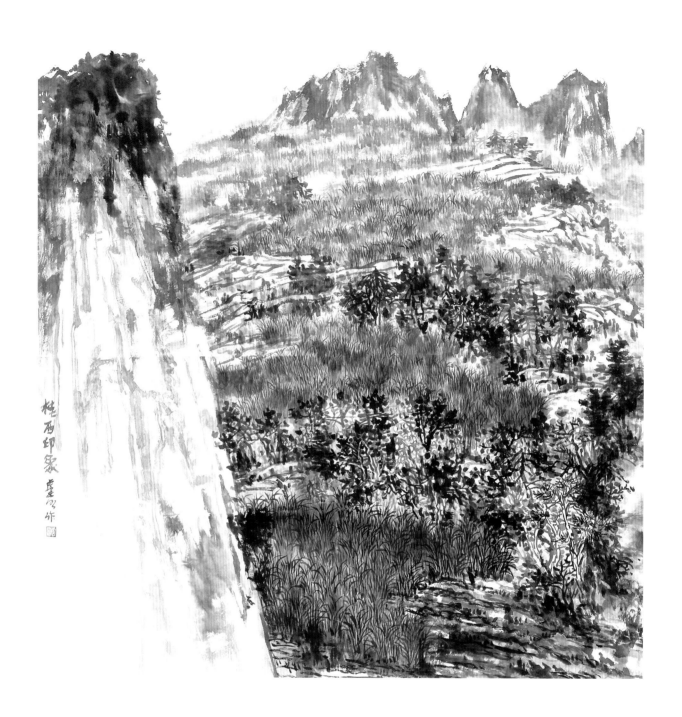

桂西印象

90 cm × 90 cm

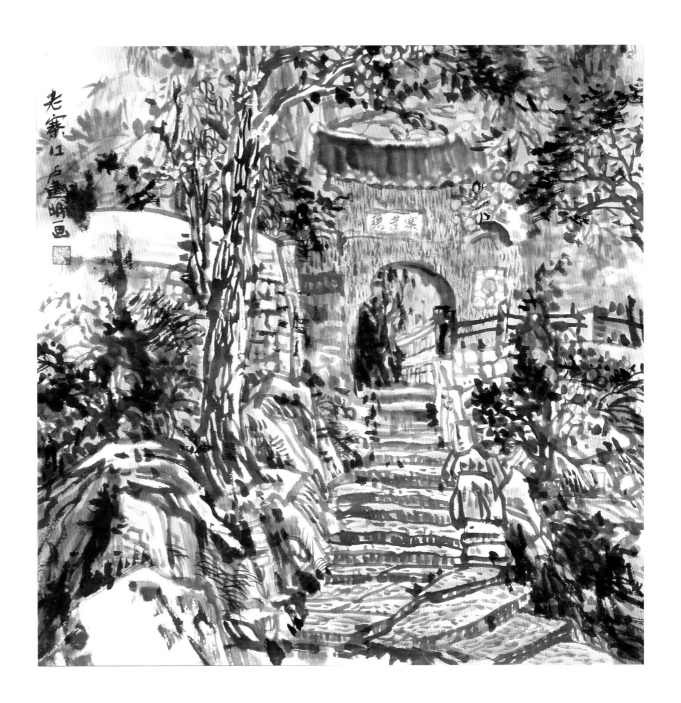

老寨口

90 cm × 90 cm

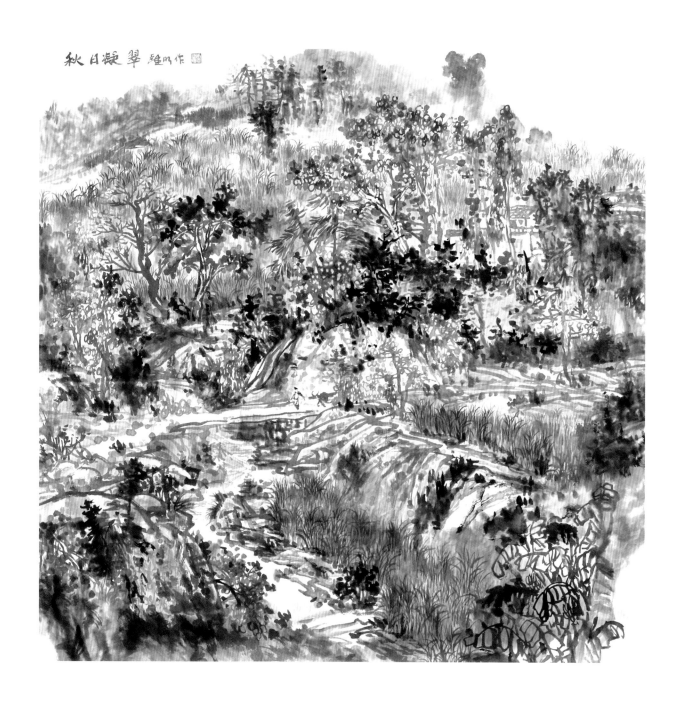

秋日凝翠

90 cm × 90 cm

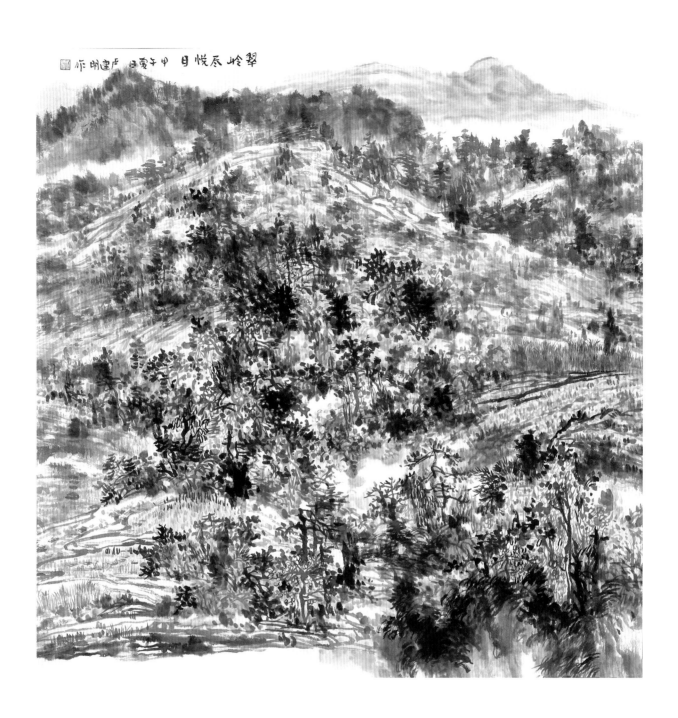

翠岭 辰悦日 甲子夏日 庐建明作

翠岭尽悦目

90 cm × 90 cm

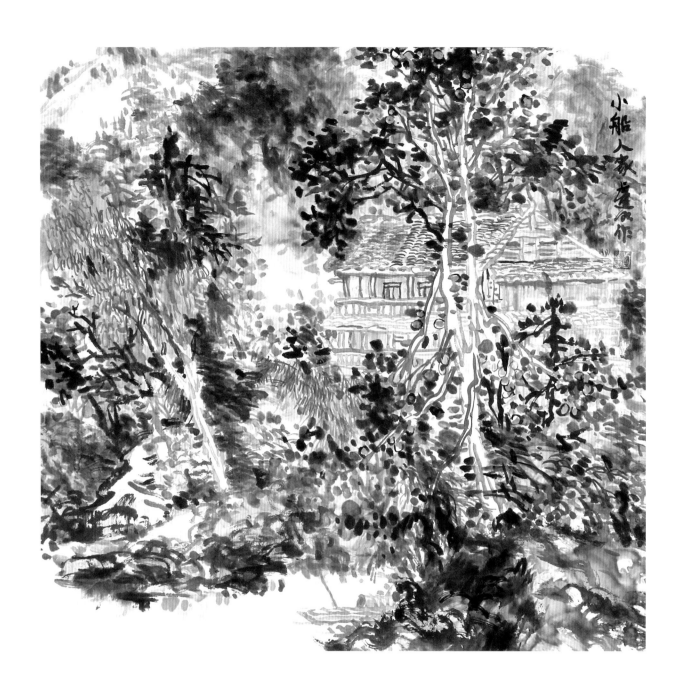

小船人家

68 cm × 68 cm

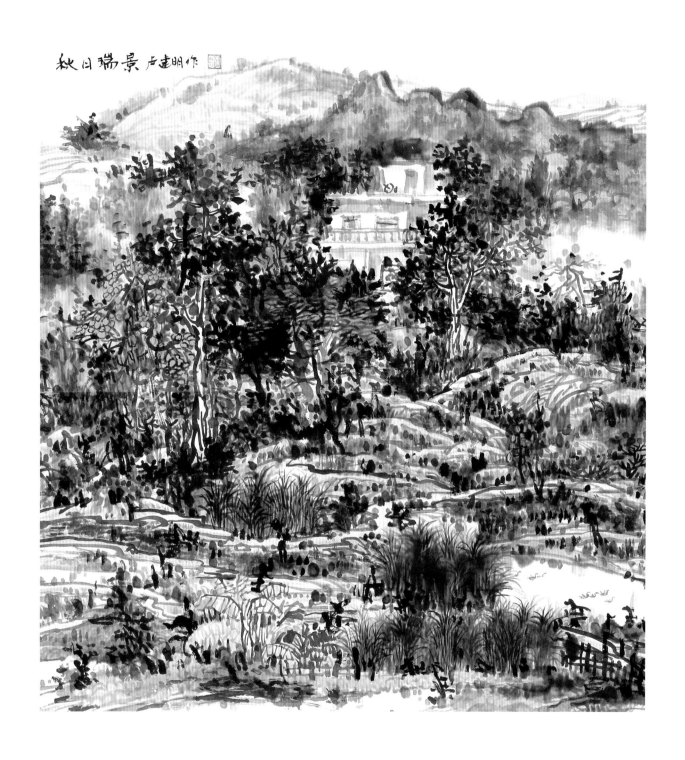

秋日瑞景

90 cm × 90 cm

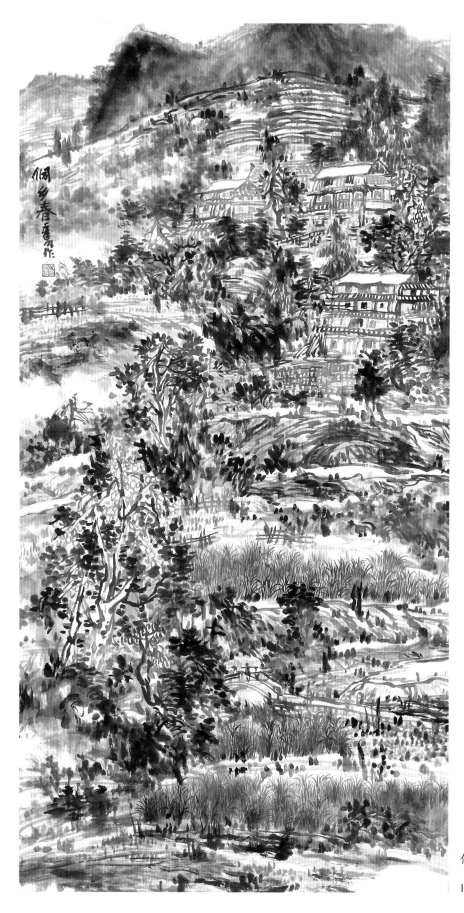

侗乡春

180 cm × 97 cm

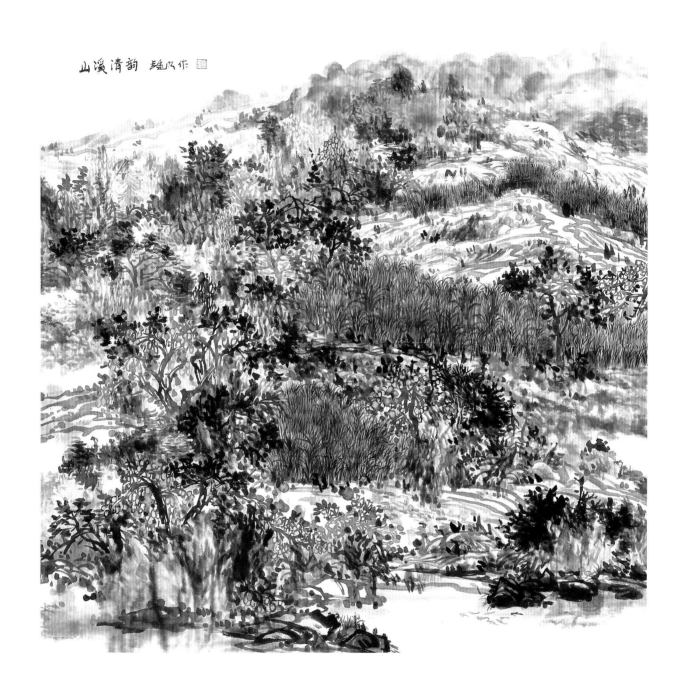

山溪清韵

90 cm × 90 cm

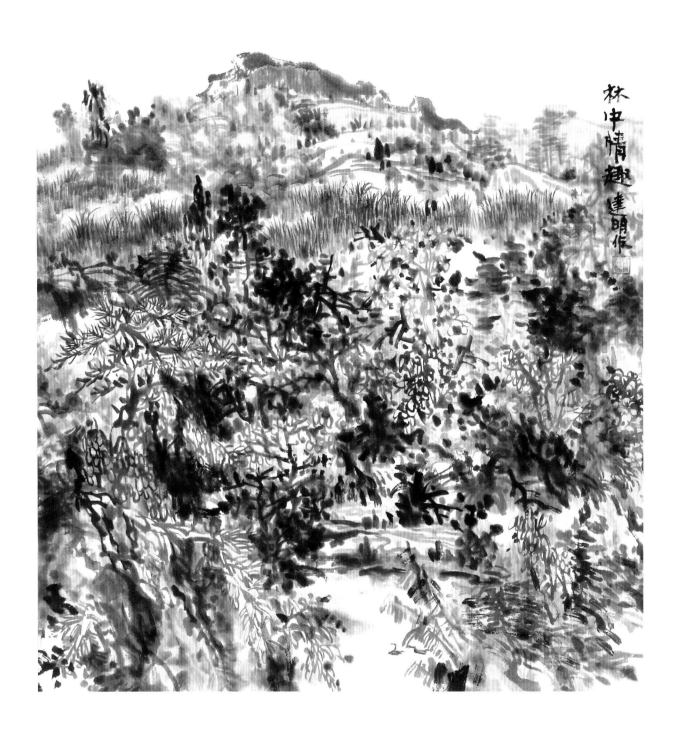

林中情趣

90 cm × 90 cm

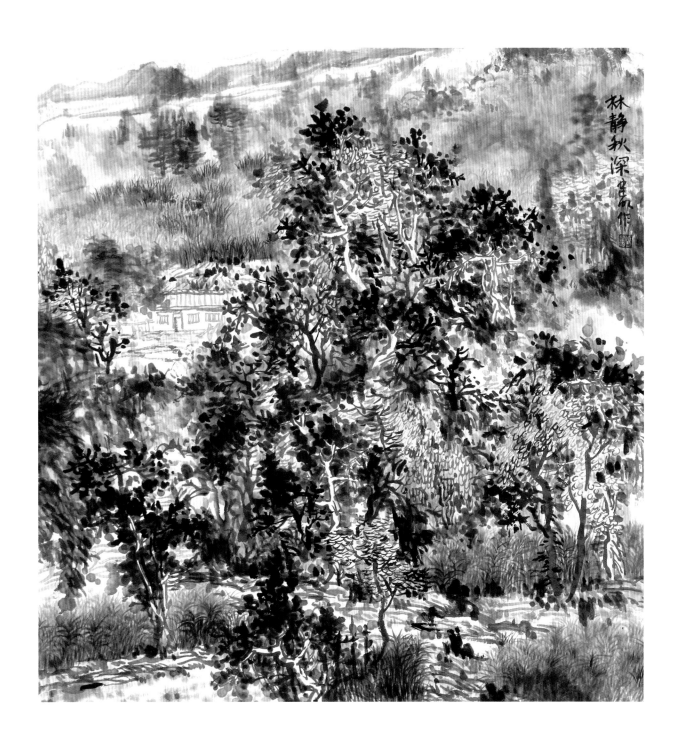

林静秋深（二）

68 cm × 68 cm

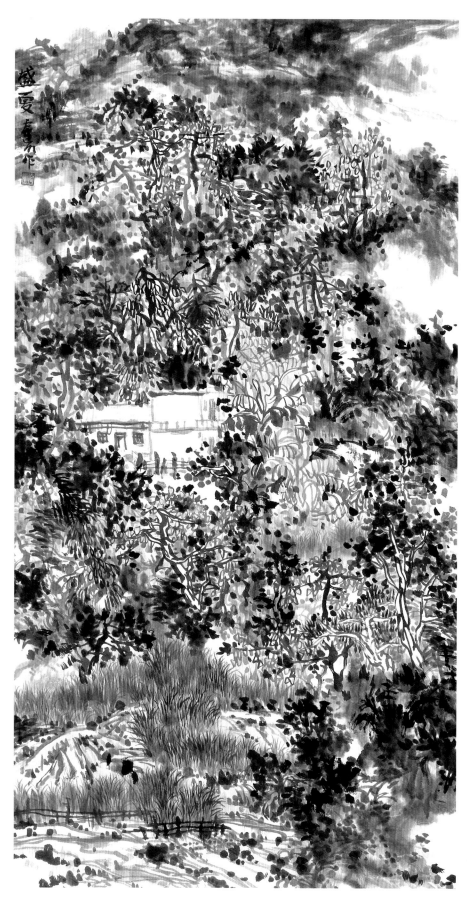

盛夏

138 cm × 69 cm

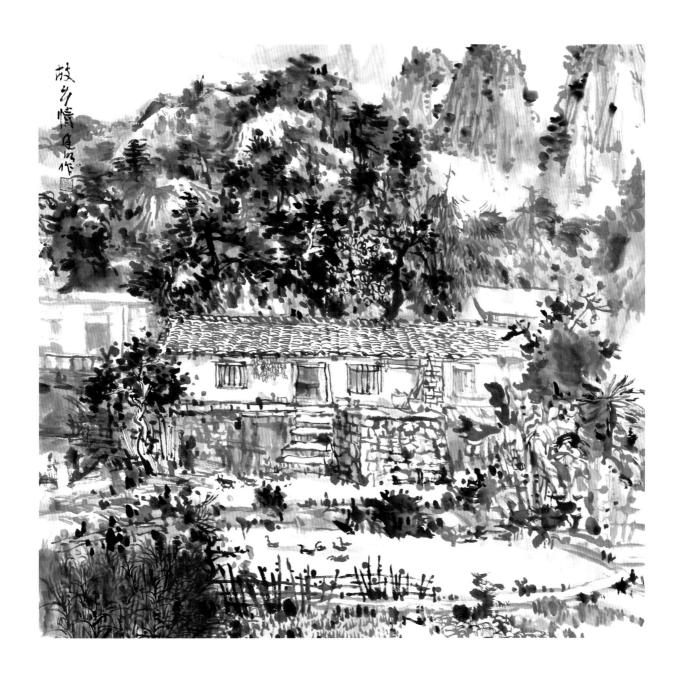

故乡情

68 cm × 68 cm

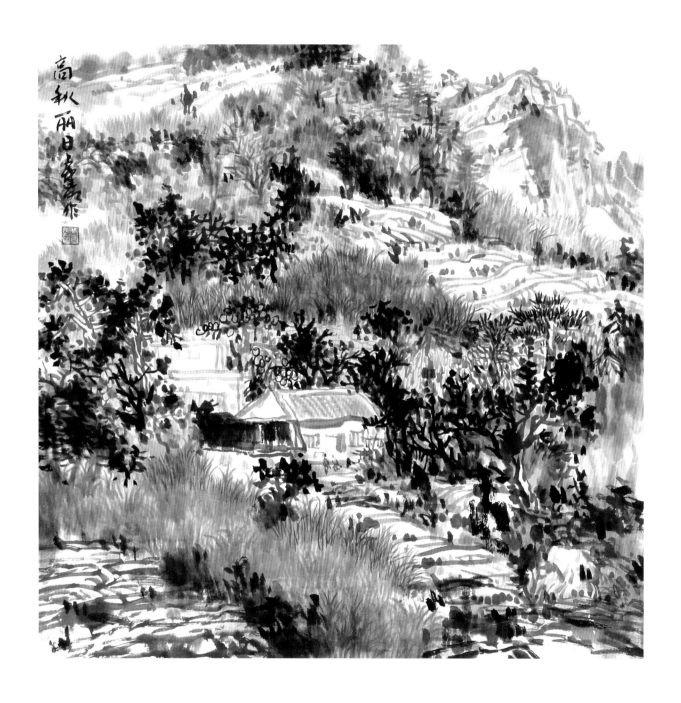

高秋丽日

90 cm × 90 cm

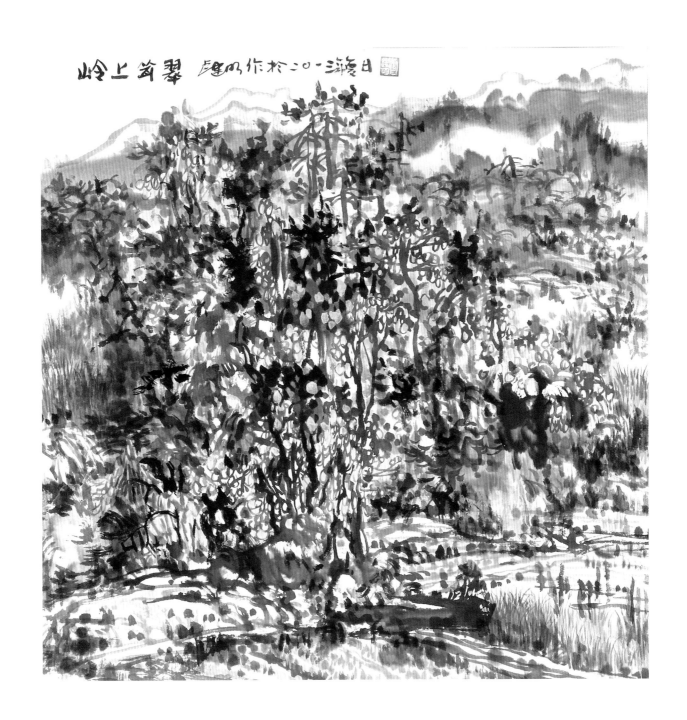

岭上耸翠

68 cm × 68 cm

岭上蔗叶绿丝扬　碓风作於二0一二年

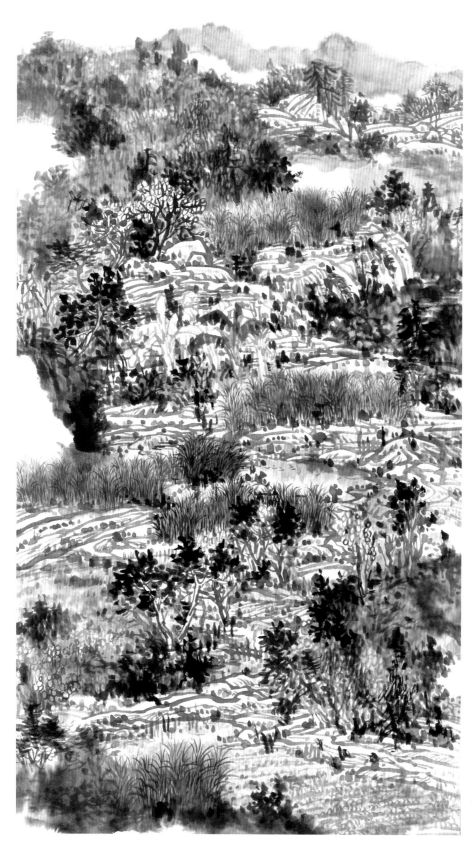

岭上蔗叶绿丝扬

138 cm × 69 cm

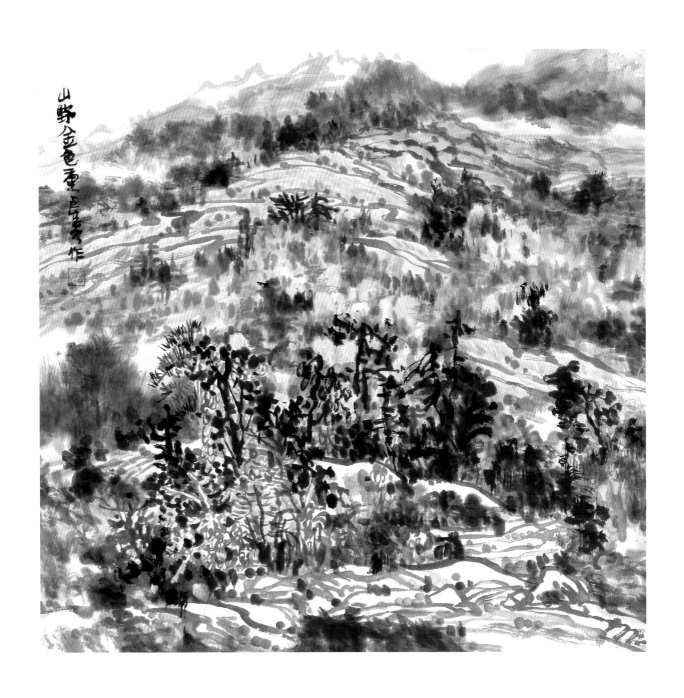

山野金色重

68 cm × 68 cm

图书在版编目（ＣＩＰ）数据

墨彩桂岭：卢建明山水画作品选 / 卢建明著 . —南宁：
广西美术出版社，2020.10

ISBN 978-7-5494-2272-2

Ⅰ . ①墨… Ⅱ . ①卢… Ⅲ . ①山水画—作品集—中国
—现代 Ⅳ . ① J222.7

中国版本图书馆 CIP 数据核字（2020）第 191892 号

墨彩桂岭——卢建明山水画作品选

MO CAI GUI LING—LU JIANMING SHANSHUIHUA ZUOPIN XUAN

著　　者：卢建明

出 版 人：陈　明

终　　审：杨　勇

责任编辑：吴　雅

装帧设计：黄叔界

校　　对：韦晴媛　张瑞瑶

审　　读：陈小英

出版发行：广西美术出版社

地　　址：广西南宁市望园路 9 号

　　　　　（邮编：530023）

网　　址：www.gxfinearts.com

印　　刷：广西雅图盛印务有限公司

开　　本：889 mm × 1194 mm 1/16

印　　张：4.5

字　　数：15 千

出版日期：2020 年 10 月第 1 版第 1 次印刷

书　　号：ISBN 978-7-5494-2272-2

定　　价：58.00 元